王献之中秋帖

文物出版社

封面設計：周小瑋
責任編輯：程同根
責任印製：陳　杰

圖書在版編目（CIP）數據

王獻之《中秋帖》文物出版社編.—北京：文物出版社，
2009.5
ISBN 978-7-5010-2760-6

Ⅰ.王… Ⅱ.文… Ⅲ.行書—法帖—中國—東晉時代
Ⅳ.J292.23

中國版本圖書館CIP數據核字（2009）第057586號

王獻之《中秋帖》

文物出版社 編

*

文 物 出 版 社 出 版 發 行
（北京市東直門內北小街2號樓）
郵政編碼：１０００ ０７
http://www.wenwu.com
E-mail:web@wenwu.com

北京文博利奧印刷有限公司製版
文 物 出 版 社 印 刷 廠 印 刷
新 華 書 店 經 銷
787×1092　1/8　印張：3
2009年5月第1版　2009年5月第1次印刷
ISBN 978-7-5010-2760-6　定價：26.00圓

1

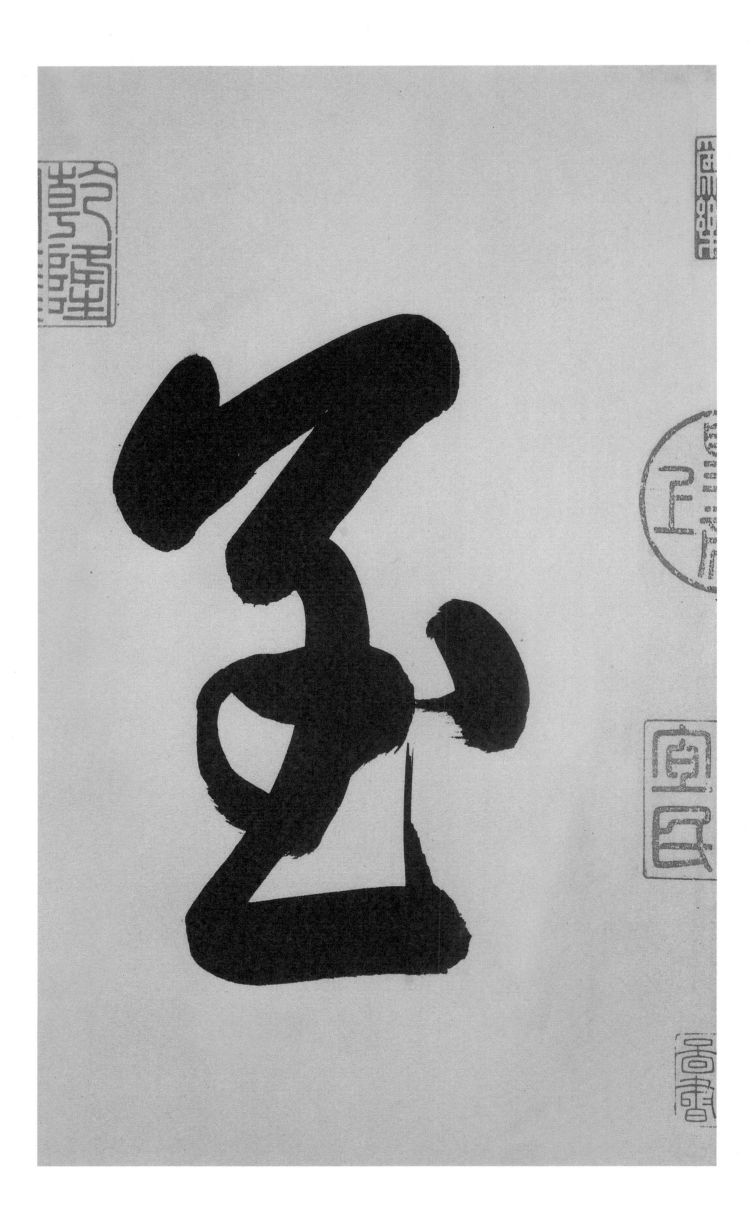

2

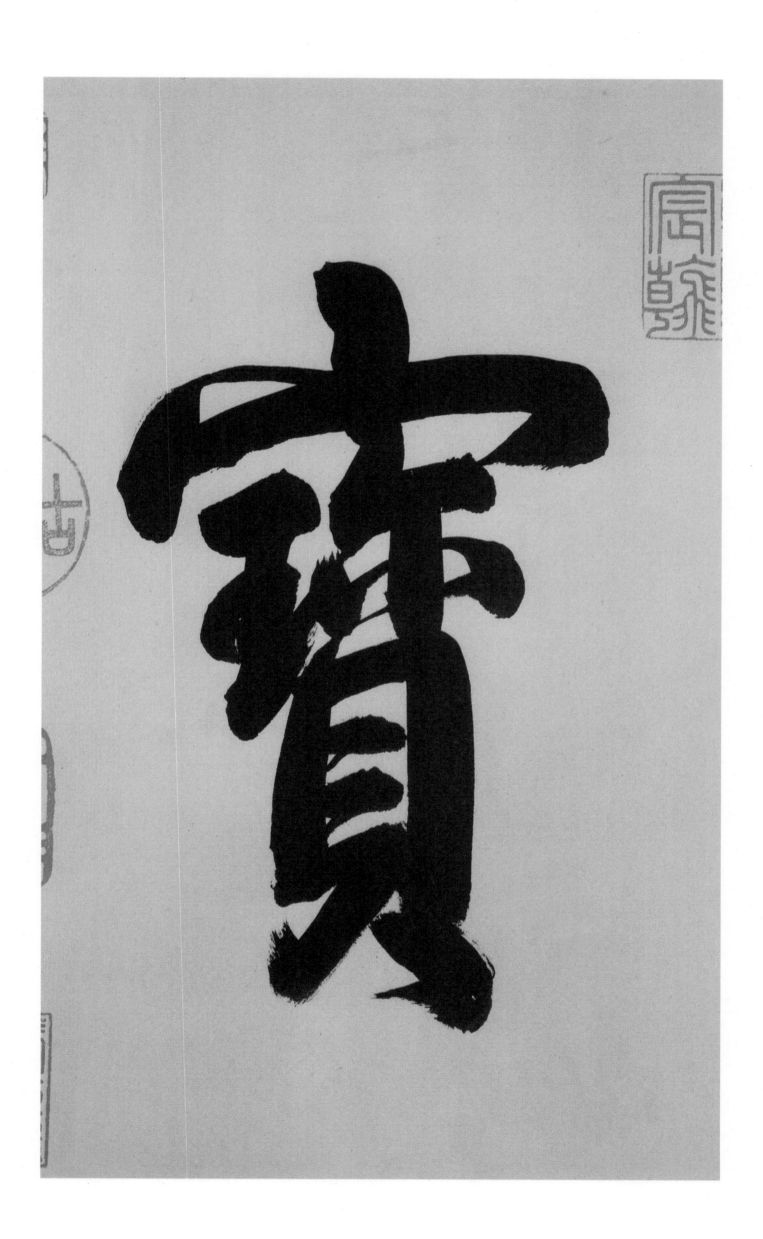

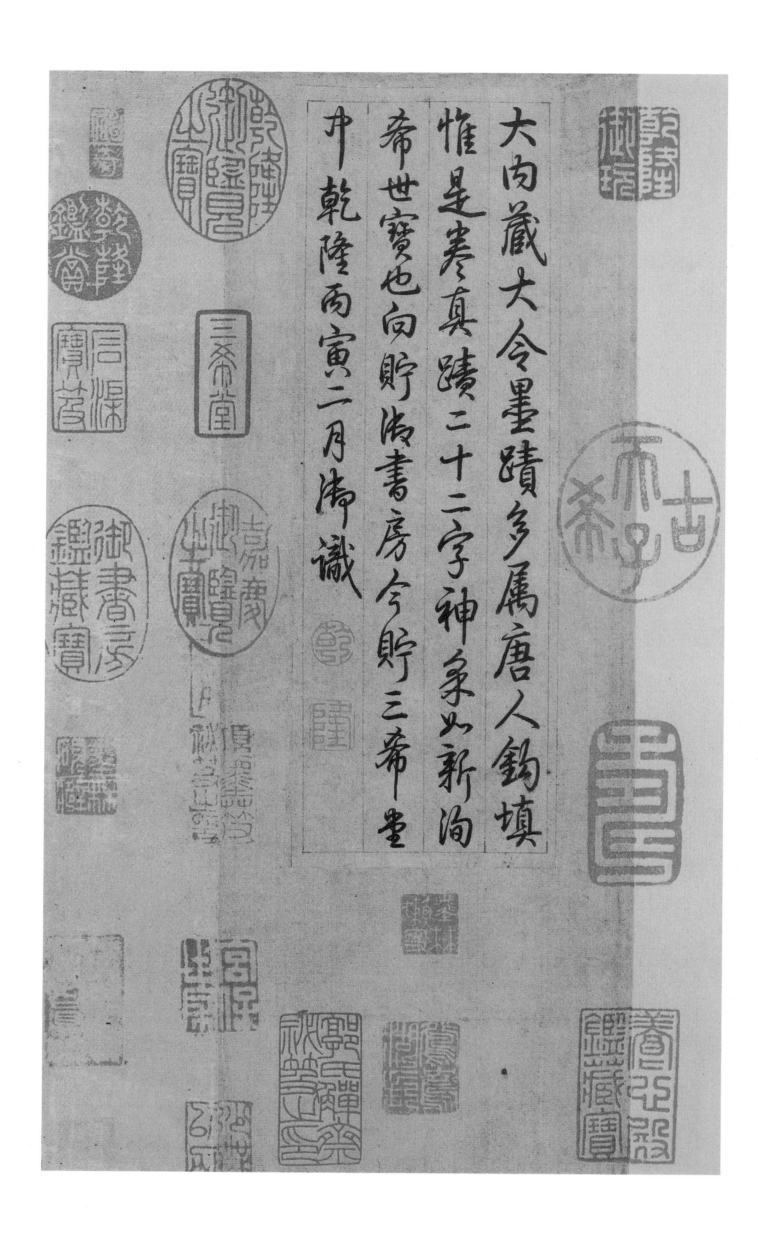

大內藏大令墨蹟多屬唐人鈎填
惟是卷真蹟二十二字神采奕奕煥
希世寶也向貯清書房今貯三希堂
丹乾隆丙寅二月御識

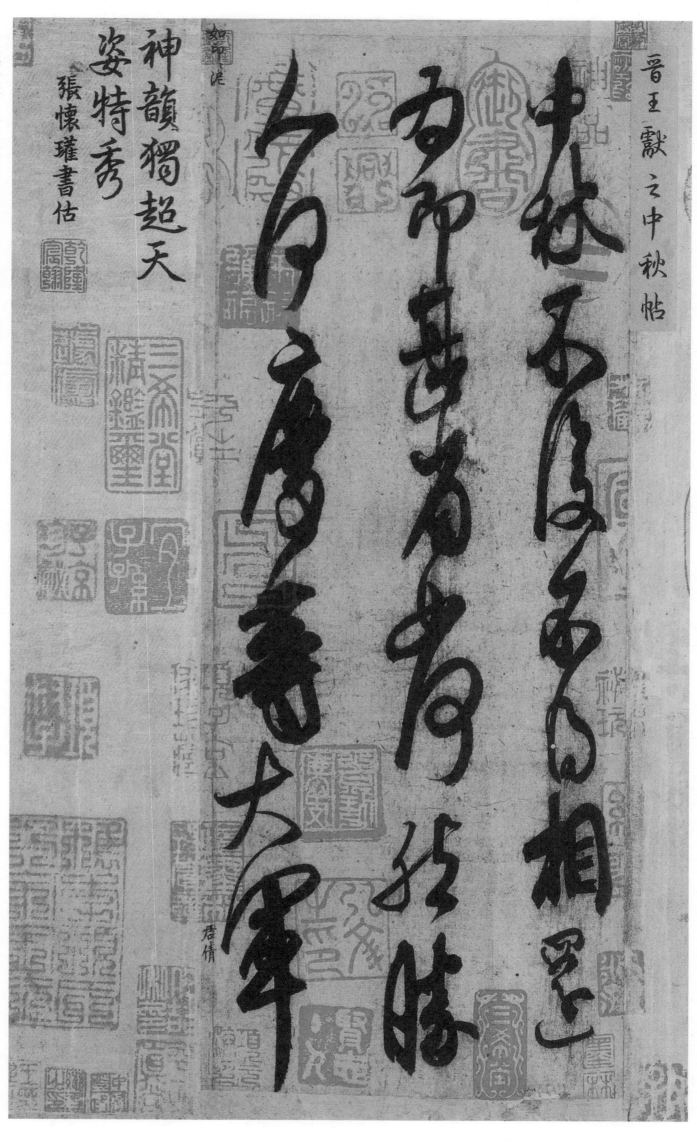

晋王獻之中秋帖

神韻獨超天姿特秀
張懷瓘書估

中秋不復不得相還為即甚省如何然勝人何慶等大軍。

三希堂製

大令此帖米老以為天下第一子敬書

又名為一筆書前有十二月割等語今失

之又慶寺大軍以下皆闕余以閣帖補

之為千古快事米老嘗云人得大令書割

剪一二字售諸好事者以此古帖每不可

讀後人強為牽合深可笑也

甲辰六月觀於西湖僧舍

董其昌題

閣帖巳至也予張可言止條此後今離而為二自余始正之

刻之戲鴻堂帖

擬中秋帖子詞有序

金祇行政素昊司時蟬噪

鳳秋臺上律捥閶闔鵲飛

月曙樓前鏡對嬋娟於時

有象而成舍稿叶萬手之
咸無邊佳景團團正三五
之宵露滿芝監鵁鵲高而
玉繩低影氣浮蘭卮夗央
散而丹桂飄香不頓弦管唢
開所喜為章遞進宜春綵
帖體反蘇家儷直金鑾詞
懷韓氏爰成四什各賦七言

風月今宵非等閒等閒風月

颯須刪南極六星臨北闕西華

一鏡掛東山

底緣覺得好風光桂影婆娑

華泰香試想昨年蟾窟景一秋

毫分不曾差

閬闔萬物驗素師圍解雕瓜

入好詩太激秋風激金穀不頂

重拓影娥池

璇霄珠露五雲樓可識春光

也讓秋試剏玉堂新事例殘

催進日詞頭

乾隆丙寅八月擬成此詞院

命內廷詞臣屬和遂櫟大令

中秋帖目錄於卷後隙此

良時實獲心賞豈志之以

纪羲餘雅興三希堂法筆

晉王獻之字子敬羲之弟七子官至中書令清俊有美譽

而高邁不羈風流蘊藉為一時之冠方學書次羲之密

從其後掣其筆不得於是知獻之他日當有大名

後其學果與羲之相後先獻之初娶郗曇女羲之

與曇論婚書云獻之善隸書咄咄逼人又嘗書樂毅

論一篇與獻之學後顯云賜官奴即獻之小字獻之

所以盡得羲之論筆之妙論者以謂如月宛鳳舞

清泉龍躍精密淵巧出於神智梁武帝評獻

之書以謂絕妙趙葊無人可擬如何朔少年皆悲

充悅舉體杳拖不可耐何獻之雖以隸稱而草書

特多此十二月帖未審其由割去前行义稽諸米元

章寶章錄止存此數字延大令得意書歷代傳寶今

散落南北不知凡幾家邅復至於此信天下至寶當

神護泞也重值賭藏永為書則雖戚武聲埶不可

畏而授與是亦從吾所好也来裔豈可以易而忽之

滇世守斯可矣　墨林項元汴敬題

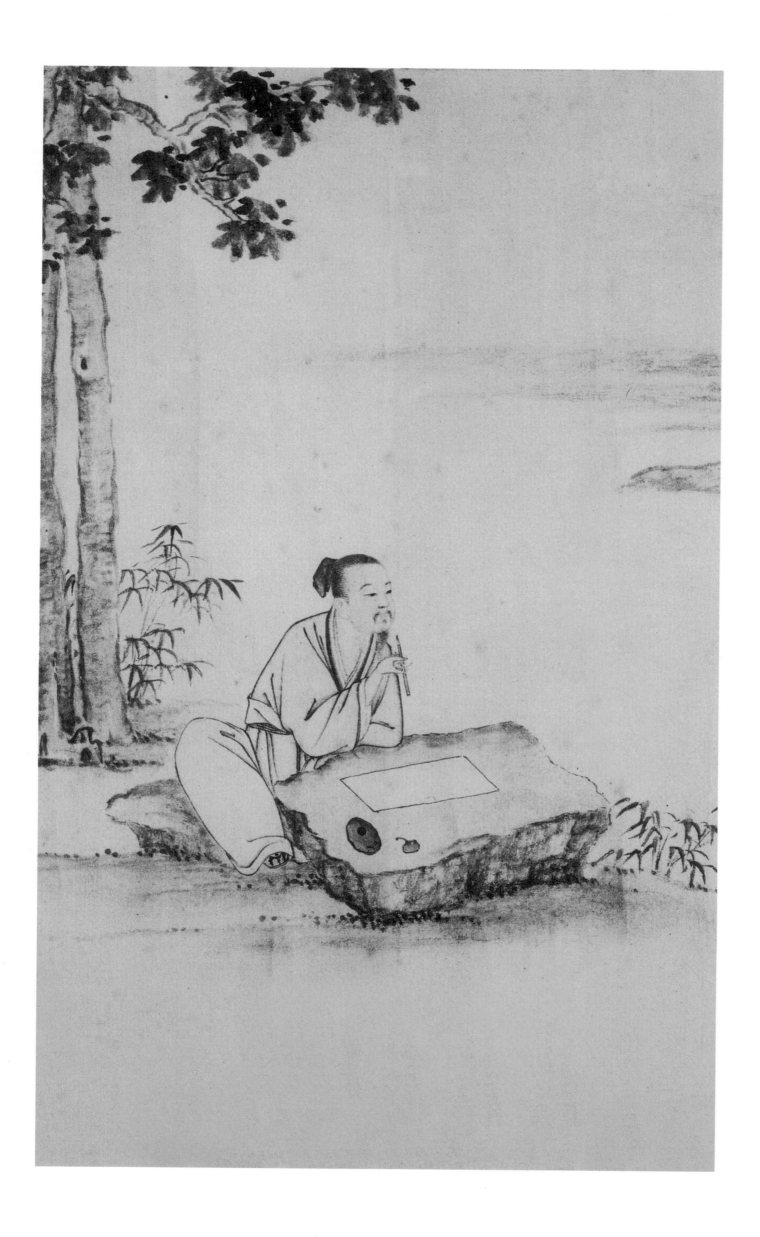

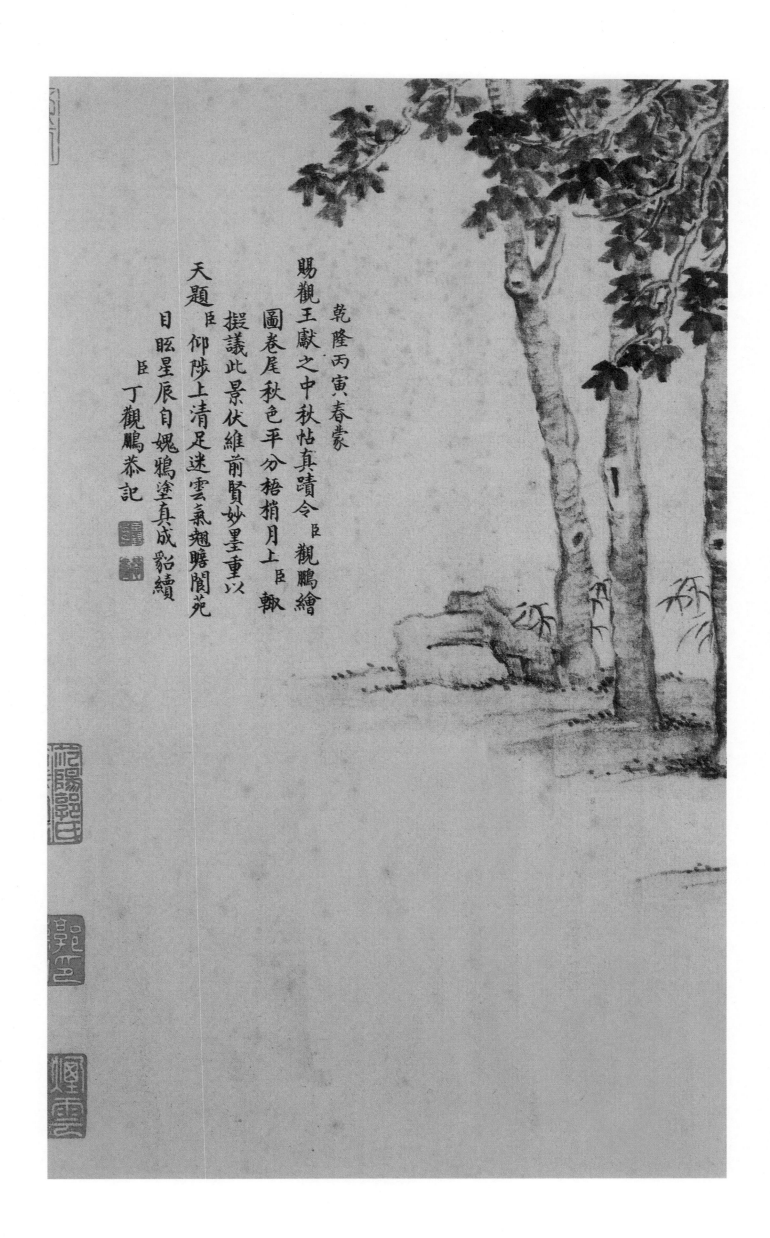

乾隆丙寅春蒙

賜觀王獻之中秋帖真蹟令臣觀鵬繪

圖卷尾秋色平分梧捎月上臣輒

擬議此景伏維前賢妙墨重以

天題臣仰陟上清足迷雲氣翹瞻閬苑

目眩星辰自媿鴉塗真成貂續

臣丁觀鵬恭記

17

中秋不復不得相還為即甚省如何然勝人何慶等大軍。

王獻之，東晉康帝建元二年—東晉孝武帝太元十一年（三四四—三八六），琅邪臨沂人。字子敬，小字官奴，王羲之之第七子。累遷至中書令，

人稱王大令。書精諸體，尤以行草擅名，與父王羲之並稱「二王」。張懷瓘《書斷》謂：「（子敬）幼學於父，次習於張（芝）。後改變制度，別創

其法。率爾師心，冥合天矩。觀其逸志，莫之與京。至於行草興合，如孤峰四絕，迥出天外，其峻峭不可量也。」又讚曰：「觀其行草之會則神勇

蓋世，況之於父，尤擬抗行。比之鍾張，雖勃敵，仍有擒蓋之勢。」傳世書以《洛神賦》、《中秋帖》、《廿九日帖》、《地黃湯帖》、《鴨頭丸

帖》、《保母磚志》等尤為著名。《淳化閣帖》等古代法帖中收有其較多的書迹。

《中秋帖》，墨迹，紙本。縱二十八釐米，橫十二釐米，行草書，凡三行，共二十二字。前後皆有闕文。董其昌謂：「書前有「十二月割」等

語，今失之。又「慶等大軍」以下皆闕。」帖無款，傳為晉王獻之所書。董其昌跋此帖云：「大令此帖，米老以為天下第一。」乾隆跋此帖云：「大

內藏大令墨迹，多屬唐人鈎填，惟是卷真迹二十二字，神彩如新，希世寶也。」但也有人以為是宋代米芾的臨本。《大觀錄》謂：此帖「書法淳古，

墨彩氣韻鮮潤。但大似肥婢，雖非鈎填，恐是宋人臨仿。」此帖曾見於米氏《書史》，自為元章所臨無疑。」此帖為清乾隆藏「三希」之一。曾經流往

香港，現藏北京故宮博物院。《宣和書譜》、《清河書畫舫》等有著錄。《三希堂法帖》有摹刻。歷來記載王獻之善行草，並創「一筆書」。董其昌

謂：「子敬書又名一筆書」，張懷有很好的闡釋，其《書斷》云：「字之體勢一筆而成，偶有不連，而血脈不斷。及其連者，

氣候通其隔行。」此《中秋帖》一筆呵成，氣勢貫通全篇，是其「一筆書」的代表作。

王獻之（字子敬，羲之季子）。『晉書本傳』獻之工草隸。『別傳』獻之幼學父書，次習於張，後改變制度，別創其法，率爾師心，冥合天矩，至於行草興合，若孤峯四絕，迥出天外，其峭峻不可量也。『文章志』獻之變右軍法為今體，字畫秀媚，妙絕時倫。『羊欣云』獻之善隸藁，骨勢不及父，而媚趣過之。『梁武帝云』獻之書絕眾超羣，無人可擬，如河朔少年，皆悉充悅，舉體沓拖而不可耐。又云，子敬不迨逸少，猶逸少之不迨元常，學子敬者，如畫虎也，學元常者，如畫龍也。『王僧虔云』獻之遠不及父，而媚趣過之。『書品』子敬泥帚，最驗天骨，兼以製筆，復識人工，一字不遺，兩葉傳妙。『虞龢云』獻之始學父書，正体乃不相似，至於筆絕章艸，殊相擬類，筆跡流澤婉轉妍媚，乃欲過之。『唐太宗云』獻之雖有父風，殊非新巧，觀其字勢，疏瘦如隆冬之枯樹，覽其筆蹤，拘束若嚴家之餓隸。其枯樹也，則羈槎枿而無屈伸。其餓隸也，則羈羸而不放縱。兼斯二者，固翰墨之病歟。『書後品』子敬草書，逸氣過父，如丹穴鳳舞，清泉龍躍，倏忽變化，莫知所自。或蹙海移山，翻濤簸岳，故謝安石謂公當勝右軍，誠有害名教，亦非徒語耳。如田野學士，越參朝列，非不稽古憲章，舊說稱其轉妍，去鑑疏矣。『書斷』子敬才高識遠，行草之外，更開一門。非草非行，流便於草，開張於行，草又處其中間，況之於父，猶擬抗行，比之鍾張，雖勍敵仍有擒蓋之勢。『書議』子敬真不逮父，章草亦劣，然觀其行草之會，則神勇蓋世，況藉因循，寧拘制則，挺然秀出，務於簡易，情馳神縱，超逸優遊，臨事制宜，從意適便，有若風行雨散，潤色開花，筆法體勢之中，最為風流者也。『書估』小王書所貴合作者，若藁行之間，有興合者，則逸氣蓋世，千古獨立，家尊纔可為其弟子爾。子敬神韻獨超，天姿特秀，流便簡易，志在驚奇，峻險高深，起自此子。然時有敗累，不顧疵瑕，故減於右軍行書之價。可謂子敬為神駿，父得靈和，父子真行，固為百代之楷法。『述書賦』羲之子敬，創草破正，雍容文經，踽躍武定，態遺妍而多狀，勢由己而靡罄，天假神憑，造化莫竟，象賢猶乏乎百中，偏悟何慙乎一聖。『李後主云』子敬俱得右軍之體，而失於驚急，無蘊藉態度。『米芾書史』大令十二月帖，運筆如火筯畫灰，連屬無端末，如不經意，所謂一筆書，天下子敬第一帖也。又云，子敬天真超逸，豈父可比也。『蔡襄云』子敬能作方丈字，觀細書巧妙，方丈不足為，大令右軍法雖同，其放肆豪邁，大令差異古人，用功精深，所以絕跡也。『山谷題跋』大令草法，殊迫伯英，淳古少可恨，彌覺成就耳。所以中間論書者，以右軍草入能品，大令草入神品也。余嘗以右軍父子草書，比之文章，右軍似左氏，大令似莊周也。由晉以來，難得脫然都無風塵氣似二三王者。又云，王中令人物高明，風流宏暢，不減謝安石，筆札佳處，濃纖剛柔，皆與人意會。『東觀餘論』

義之諸子，皆得家範，而大令之書特知名，而與逸少方駕者，蓋能本父之書意，所循者大故也。真行則法鍾，草聖則師張，二家之法，逸少所自出，從而效

之，所以特高於諸王。猶魯堂諸子，由賜商偓，皆以儒稱，卒之得其傳者，子淵而已。又云，張懷瓘謂子敬學書幼師父而後法張芝，僕謂獻之行草亦然，模

矩雖出於逸少，而筆勢飄飄，已面元常庭域矣。故自謂與尊故當不同，人那得知，非誇詞也。又云，張錫謂子敬洛神賦，字法端勁，是書家所難。偏旁自

見，不相映帶，分有主客，趣鄉整嚴，非善書者不能。又云，子敬雜帖超軼陵突，似欲出其家學，宜諸人有逸氣過父之語也。『岑宗旦書評』較其父風但恨

乏天機者獻之也。『姜夔云』世傳大令書，除洛神賦是小楷，餘多行草，保母磚志乃正行，備盡楷則，筆法勁正，與蘭亭樂毅論合，求二王法，莫信於此。

但此字較之蘭亭，則結體少疏，當是年少故耳。『張錫云』觀二王法帖，極信子敬不及逸少，蓋逸少聖而神者，變化無所不足，獻之雖云至妙，其大而未化

者耶。『趙孟頫云』保母碑雖近出，故是大令當時所刻，較之蘭亭，真所謂固應不同，世人知愛蘭亭，不知此也。若欲學書，不可無此。又云，獻之所書洛

神賦十三行二百五十字，字畫神逸，墨采飛動。『墨林快事』大令之書極易辨，大抵無右軍八面變化，故其辭多複，間架不茂實，所以貴於人間者，筆畫勁

利，態致蕭疎，無一點塵土氣，無一分桎梏束縛，非勉強仿效可以夢見。『王世貞云』子敬辭中令帖，書法遒逸疏爽，然右軍家範，不無少變，北海吳興，

皆其濫觴，少可惜耳。『袁褎云』大令用筆外拓而開廓，故散朗而多姿。『董其昌云』大令辭中令帖，觀其運筆，則所謂鳳翥鸞翔，似奇反正，必非唐以後

諸人所能夢見也，李北海似得其意。『項穆云』子敬資稟英藻，齊轍元常，學力未深，步塵張草，惜其蘭折不永，躓彼駿馳，玉琢復磨，疇追驥驟，自云勝

父，有所恃也，加以數年，豈萍語哉。又云，子敬始和父韻，後宗伯英，風神散逸，爽朗多姿。梁武稱其絕妙超羣，譽之浮實。唐文目以拘攣餓隸，貶之太

深。孫過庭曰，子敬以下，鼓弩為力，標置成體，工用不侔，神情縣隔，斯論得之。書至子敬，尚奇之門開矣。又云，子敬天資既縱，家範有方，入門不必

旁求，風氣直當專尚，年幾不惑，便著高聲，子敬之外，豈復多見邪。『王昶云』保母磚志，行草蒼勁中極饒古渾之致。『劉墉論書絕句』物論低昂自有

真，官奴枉解笑時人，一斑粗足傳家法，未是騏驥躡後塵。『藝舟雙楫』大令真行草法，導源秦篆，妙接丞相。『書概』大令洛神十三行，黃山谷謂宋宣獻

公周膳部少加筆力，亦可及此，此似言之太易，然正以明大令之書，不惟以妍妙勝也。其保母磚志，近代雖祇有摹本，卻尚存勁質之意，學晉書者，尤當以

勁質先之。又云，惟恐人不知，不如恐人知，子敬書高致逸氣，視諸右軍，其如胡威之於父質乎。

——錄自馬宗霍《書林藻鑒》